俞新之妻

聞氏紹興俞新之妻也大德四年新之殁聞氏年尚少父母慮其不能守欲更嫁之聞氏曰一身二夫烈婦所恥妾可無生可無死且姑老子幼妾去當令誰視也即斷髮自誓父知其志篤乃不忍強姑久病風且失明聞氏手滌溷穢不息時漱口上堂舐其目目為復明及姑卒家貧無資備工與子親負土葬之朝夕悲號聞者憐惻鄉里嘉其孝為之語曰欲學孝婦當問俞母

汪 曰諺言子孝弗若婦孝誠謂子有四方之志婦則不離一室之內子雖貨財之所自來婦實饋食

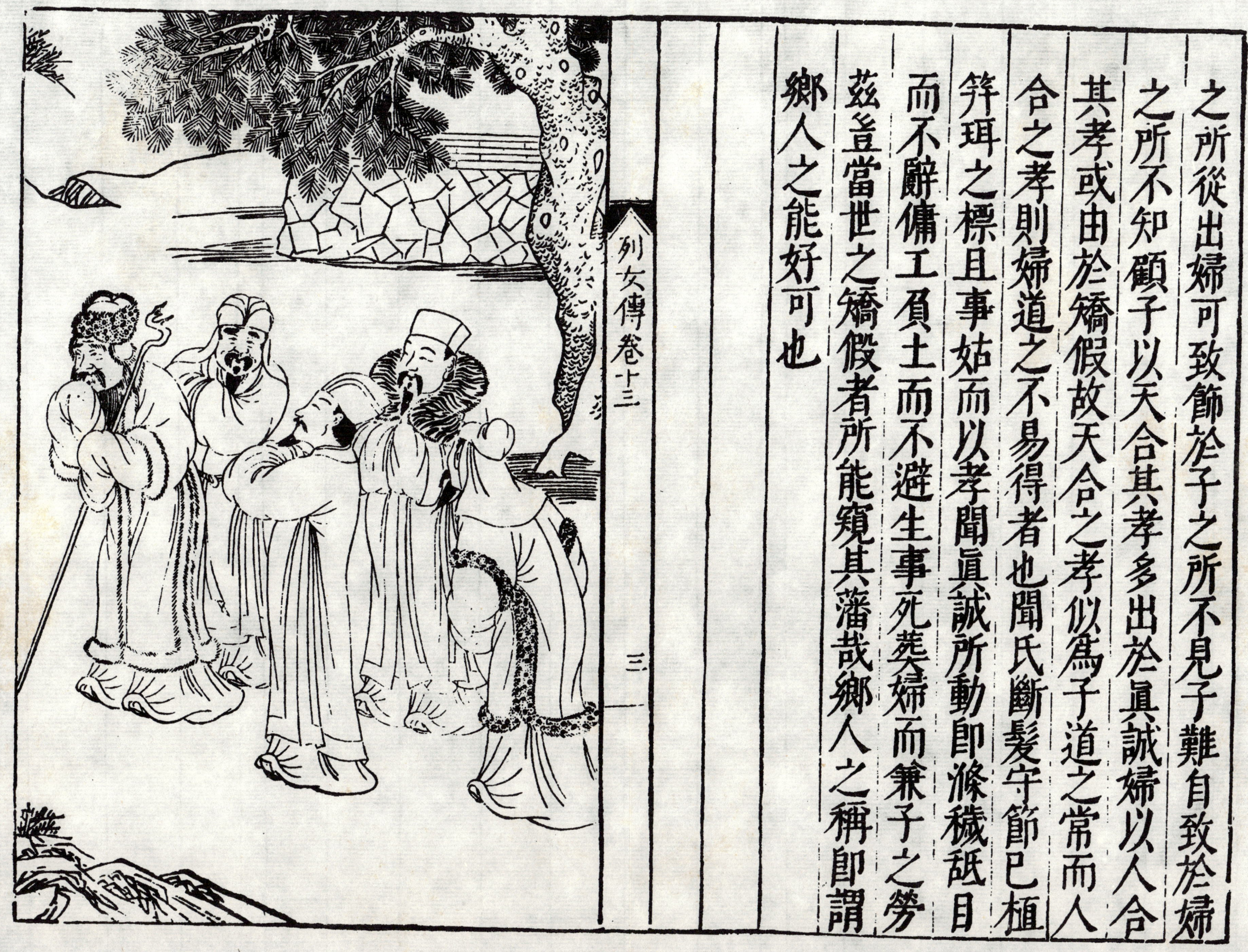

之所從出婦可致飾於子之所不見子難自致於婦
之所不知顧子以天合其孝多出於眞誠婦以人合
其孝或由於矯假故天合之孝似爲子道之常而人
合之孝則婦道之不易得者也聞氏斷髮守節已極
笄珥之摽且事姑而以孝聞眞誠所動卽滌穢舐目
而不辟傭工負土而不避生事死葬而兼子之勞
茲豈當世之矯假者所能窺其藩哉鄉人之稱卽謂
鄉人之能好可也

濟南張氏

節婦張氏濟南鄒平縣人年十八為里人李五妻居無何夫戍福建之福寧州死於戍時舅姑父母俱老家貧張自度不能歸其夫之喪益自勤苦蠶繅紡績以為養舅姑父母病凡四刲股救不悛暨死喪葬盡禮既而嘆曰夫死數千里外不能歸骨以葬者以舅姑父母仰故也今不幸舅姑父母皆死而夫之骨終暴葉遠土妾何以生為乃卧積冰上誓曰使妾卒能歸夫之骨葵即幸不凍死卧月餘不死鄉人異之相率贈以錢張大書其事于衣以行由鄒平至福寧凡五千餘里不

四十日而至得見其猶子問夫所瘞處則已忘之矣張哀號欲絕忽其夫降于夢道別及死哀苦狀且指示骨所在張如其言求之果得骨以歸有司上其事至治元年夏四月遂旌表其門復其身

注 曰鄒魯自孔孟而後教化之入人者深故多君子卽女婦亦徃徃以節義著稱猗歟休哉張氏一戌卒婦且能孝能貞能歸夫骨於五千餘里之外則順孝貞節習而成風是宜人人能矣然聞鄒魯之間婚姻死喪鄰保相助張氏窮苦里人昌不蚤行賙恤俟其卧冰危困始哀矜而贈之盍既助其喪葬於男姑而忘其夫之在遠土耳鄒曾助喪之俗誠厚第又聞其間有不若於教者因而為利負逋而幸其親之終期得助喪之物以償債為時所噓卽聖賢亦無如之何矣

葉正甫妻

元劉氏洞庭人葉正甫妻也夫久客都下劉氏以衣寄夫幷以詩詩曰情同牛女隔天河又喜秋來得一過歲寄郎身上服絲絲經妾手中梭前聲自覺和腸斷線縷那能抵淚多長短只依先去樣不知肥瘦近如何君子謂劉氏專一而才詩云豈不爾思室是遠而此之謂也

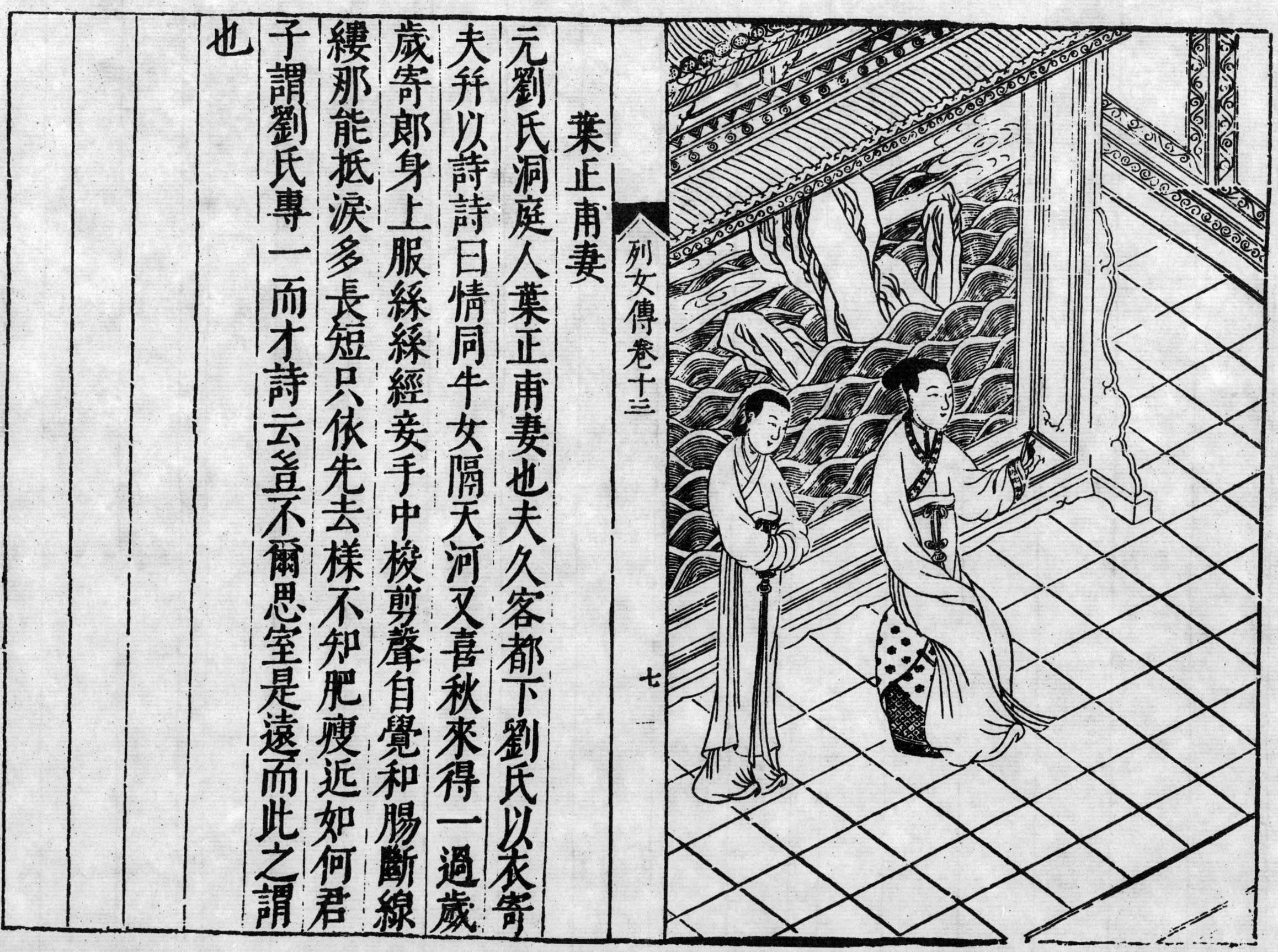

鄭氏允端

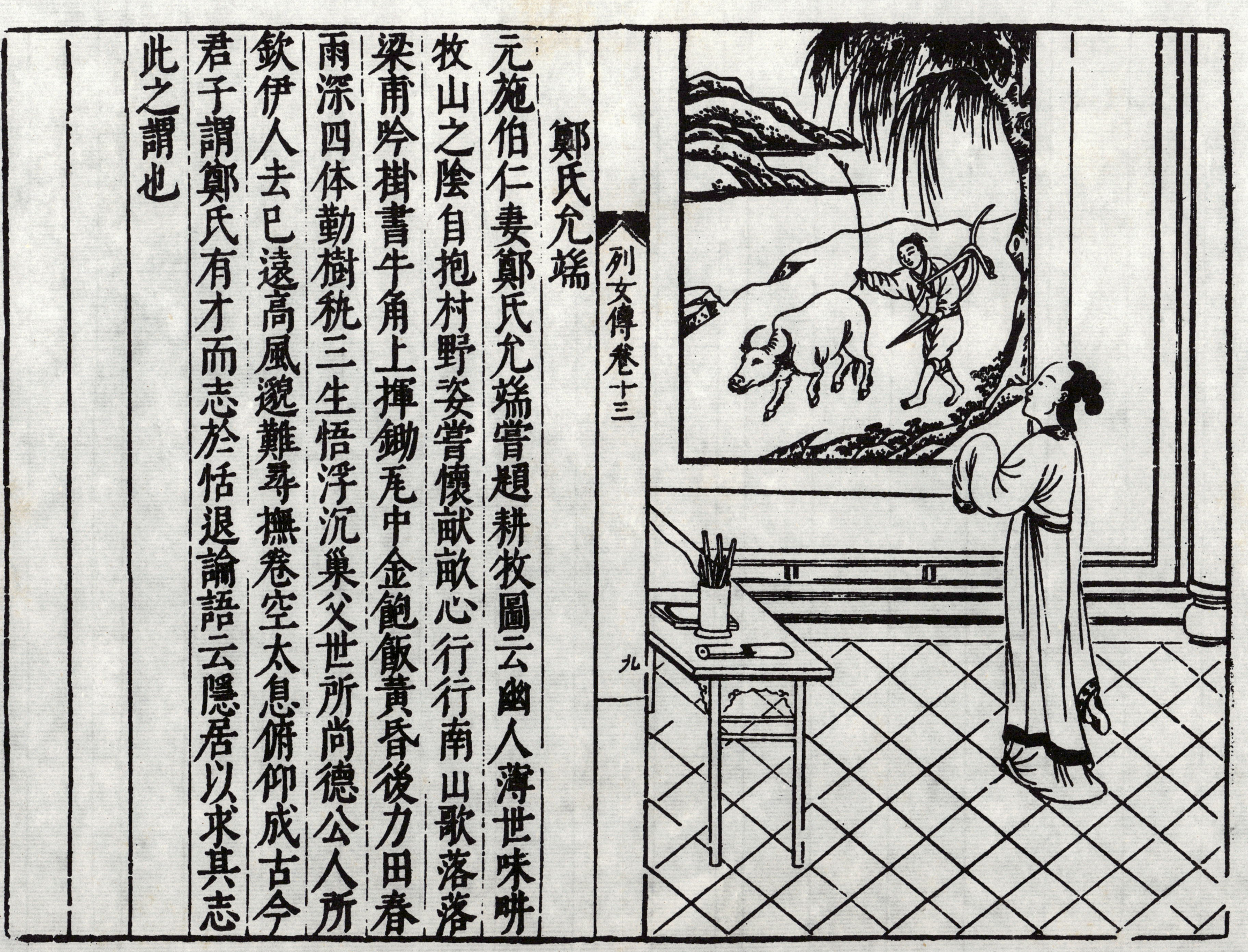

元施伯仁妻鄭氏允端嘗趙耕牧圖云幽人薄世味咿唔牧山之陰自抱村野姿嘗懷獻畝心行行南山歌落落梁甫吟掛書牛角上揮鋤氓中金飽飯黃昏後力田春雨深四體勤樹秩三生悟浮沉巢父世所尚德公人所欽伊人去已遠高風邈難尋撫卷空太息俯仰成古今君子謂鄭氏有才而志於恬退論語云隱居以求其志此之謂也

龍泉萬氏

元萬氏處州龍泉人李若問妻也李死萬氏守節誓不再適適有富室求婚父姑欲奪其志萬氏就枕上綉梅詩一首以示意其詩曰酒酒標英別樣奇歲寒心事有誰知妾心正欲同貞白枕上殷勤繡一枝求者遂寢君子嘉萬氏之貞節詩云我心匪席不可卷也其萬氏之謂乎

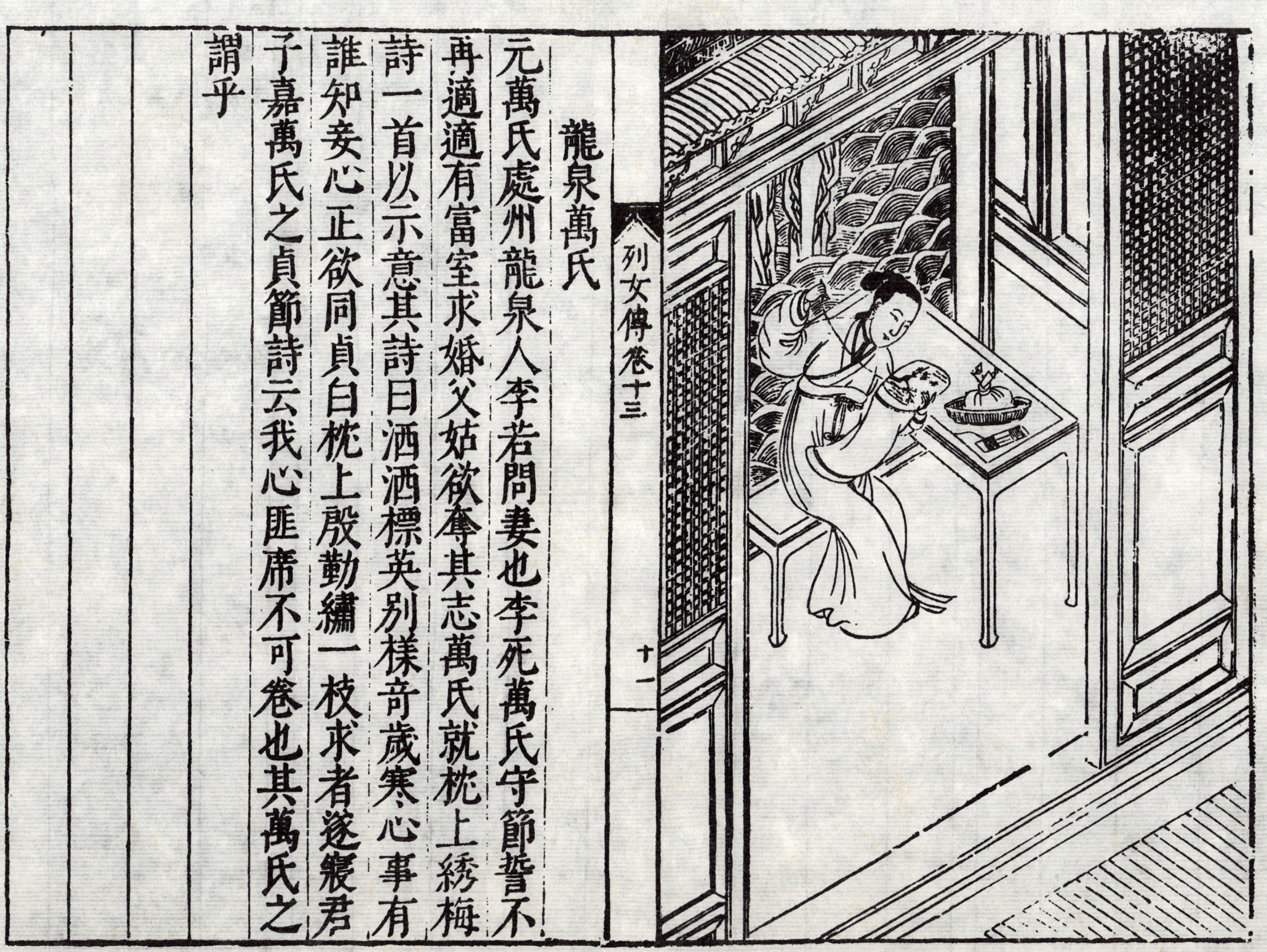

趙彬妻

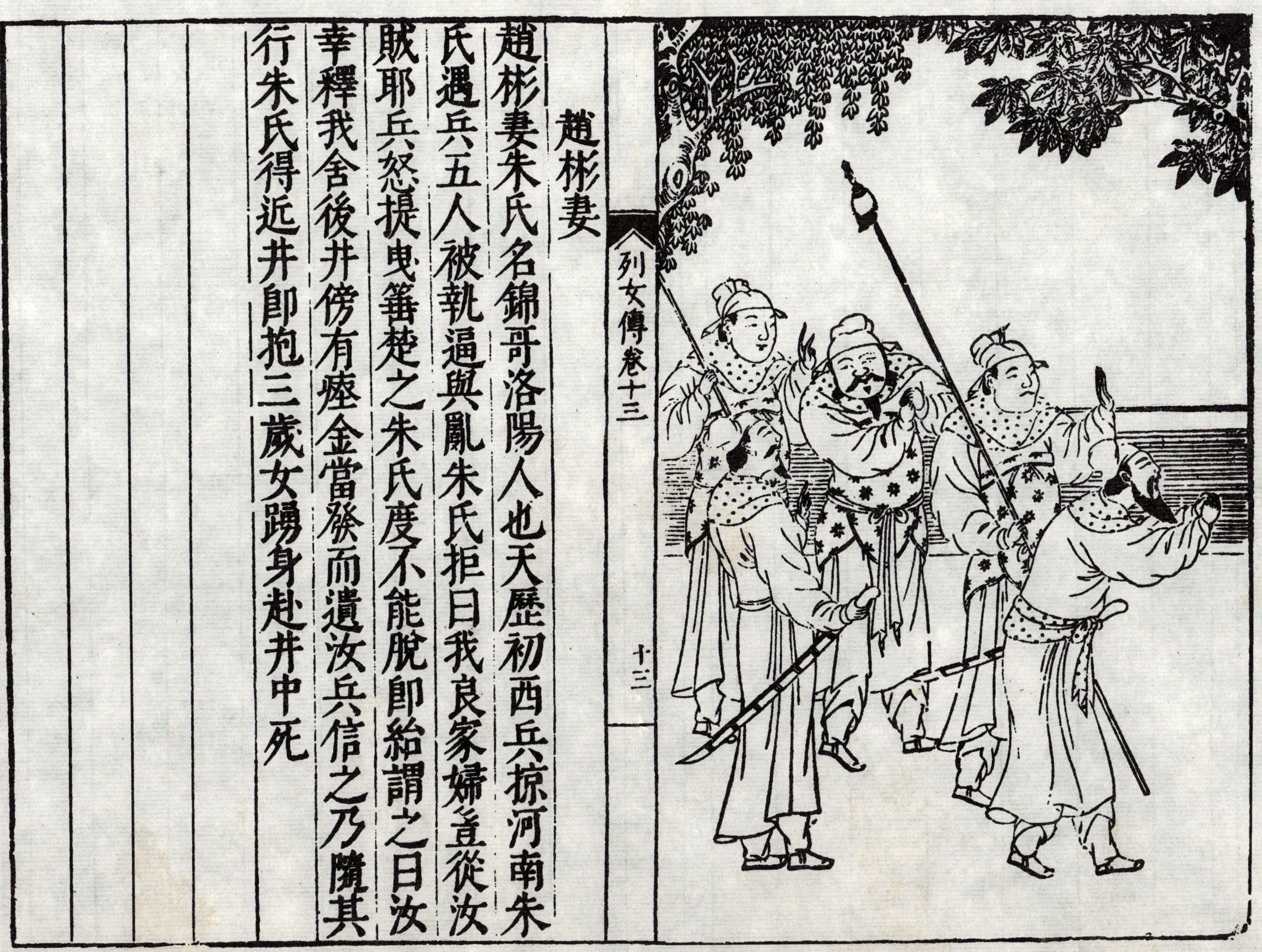

趙彬妻朱氏名錦哥洛陽人也天歷初西兵掠河南朱氏遇兵五人被執逼與亂朱氏拒曰我良家婦豈從汝賊耶兵怒提曳箠楚之朱氏度不能脫即紿謂之乃隨其行幸釋我舍後井傍有瘞金當發而遺汝兵信之乃隨其行朱氏得近井卽抱三歲女蹈身赴井中死

霍氏二婦

元霍氏二婦尹氏楊氏夫耀卿沒姑欲嫁之不從楊氏夫顯卿繼沒恐姑欲其嫁即先白姑曰竊聞娣姒猶兄弟也宜相好焉今姒既留妾可獨去乎願與共修婦道以終事姑姑聽之同居二十餘年以孝稱

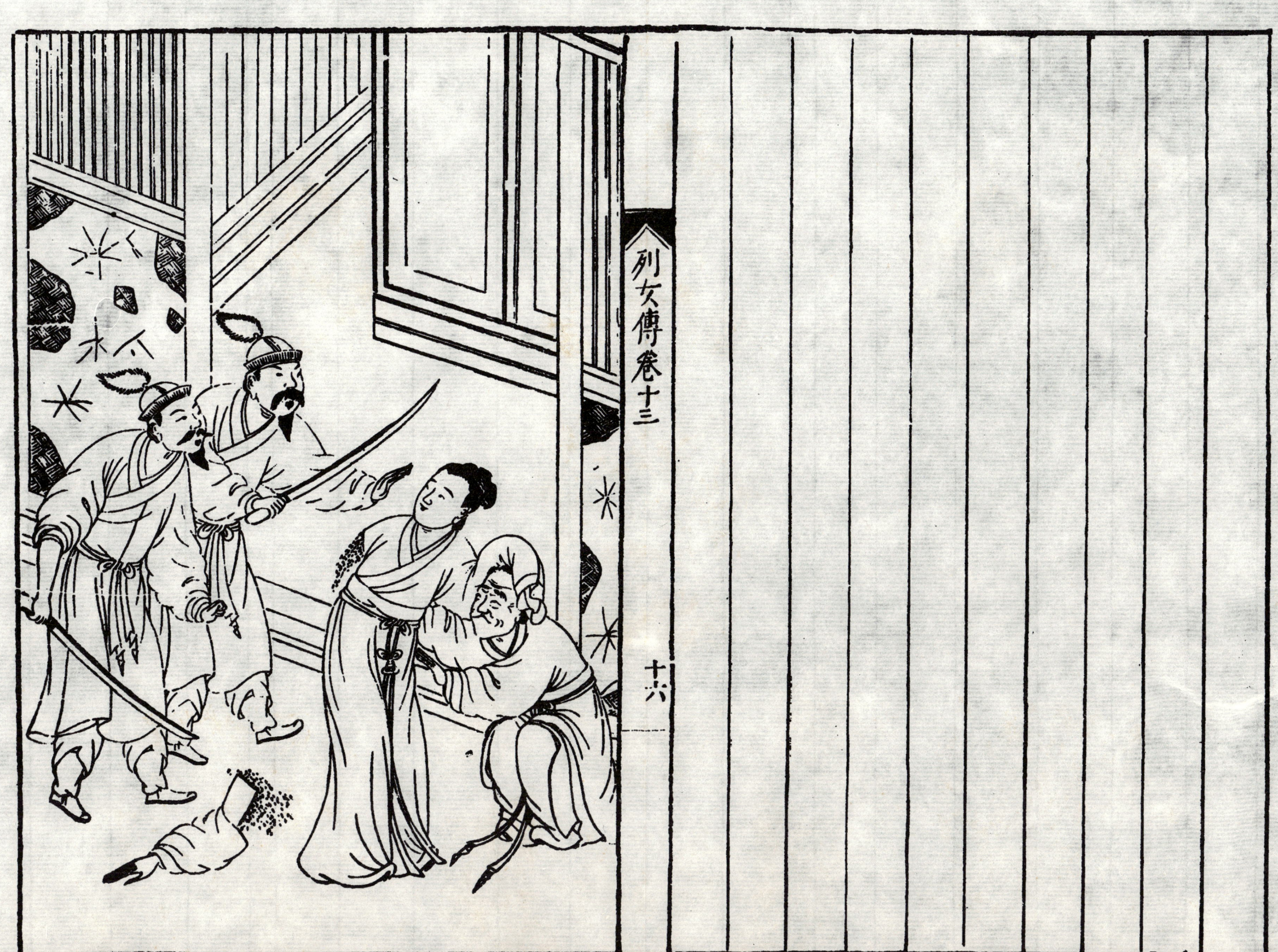

俞士淵妻

俞士淵妻童氏嚴州人姑性嚴待之寡恩童氏柔順以事之無少拂其意者至正十三年賊陷威平官軍復之巳乃縱兵剽掠至士淵家童氏以身蔽姑冀欲汙之童氏大罵不屈一卒以刀擊其左臂愈不屈又一卒斷其右臂罵猶不絕泉乃皮其面而去明日乃死

惠士玄妻

惠士玄妻王氏大都人至正十四年士玄病革王氏曰吾聞病者糞苦則愈乃嘗其糞頗甘王氏色愈憂士玄屬王氏曰我病必不起前妾所生子汝善保護之待此子稍長郎從汝自嫁矣王氏泣曰君何為出此言耶設有不諱妾義當死尚復有他說乎君幸有兄嫂兒必不失所居數日士玄卒比葬王氏遂居墓側蓬首垢面哀毀逾禮常以妾子置左右飲食寒煖惟恐不至歲餘妾子亦死乃哭曰無復望矣屢引刀自殺家人驚救得免

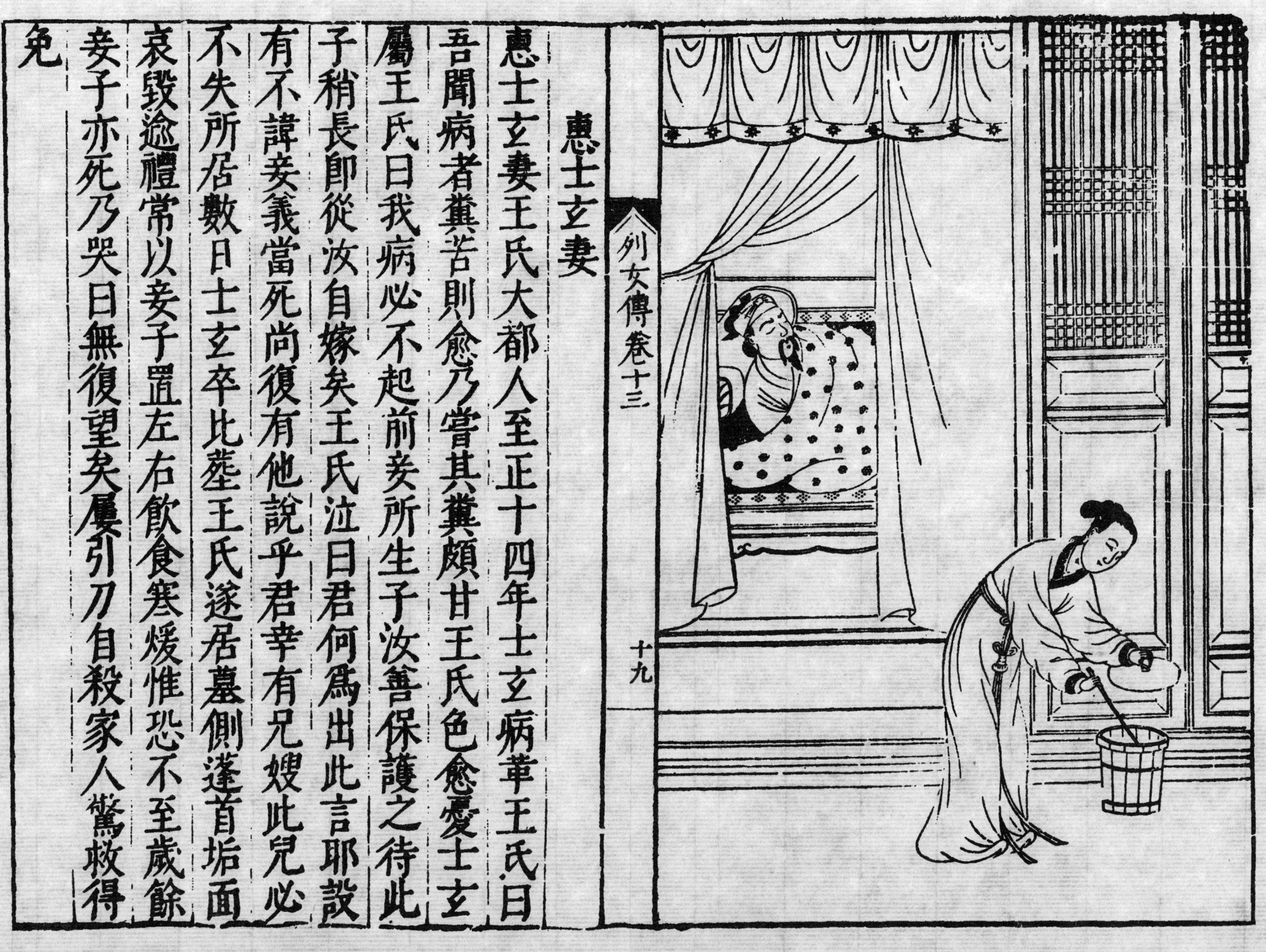

甯貞節女

元甯氏女初許嫁安丘劉眞兒未嫁而眞兒死甯氏年十六聞訃哭甚哀既而謂父母曰古云烈女不更二夫吾身雖未之醮然媒妁聘幣父母之命皆已定矣今不幸而死其父母老無所依吾忍背之擇它人家爲耶遂請往夫家侍養舅姑父母初未之許女請益堅許之甯氏至其家哭臨葵祭無違禮執婦道恭織紝以供甘旨如是者凡五十二年卒年六十八鄉里稱爲聞詔表其門曰貞節

汪曰女子之貞在不更字然女之貞者多或感

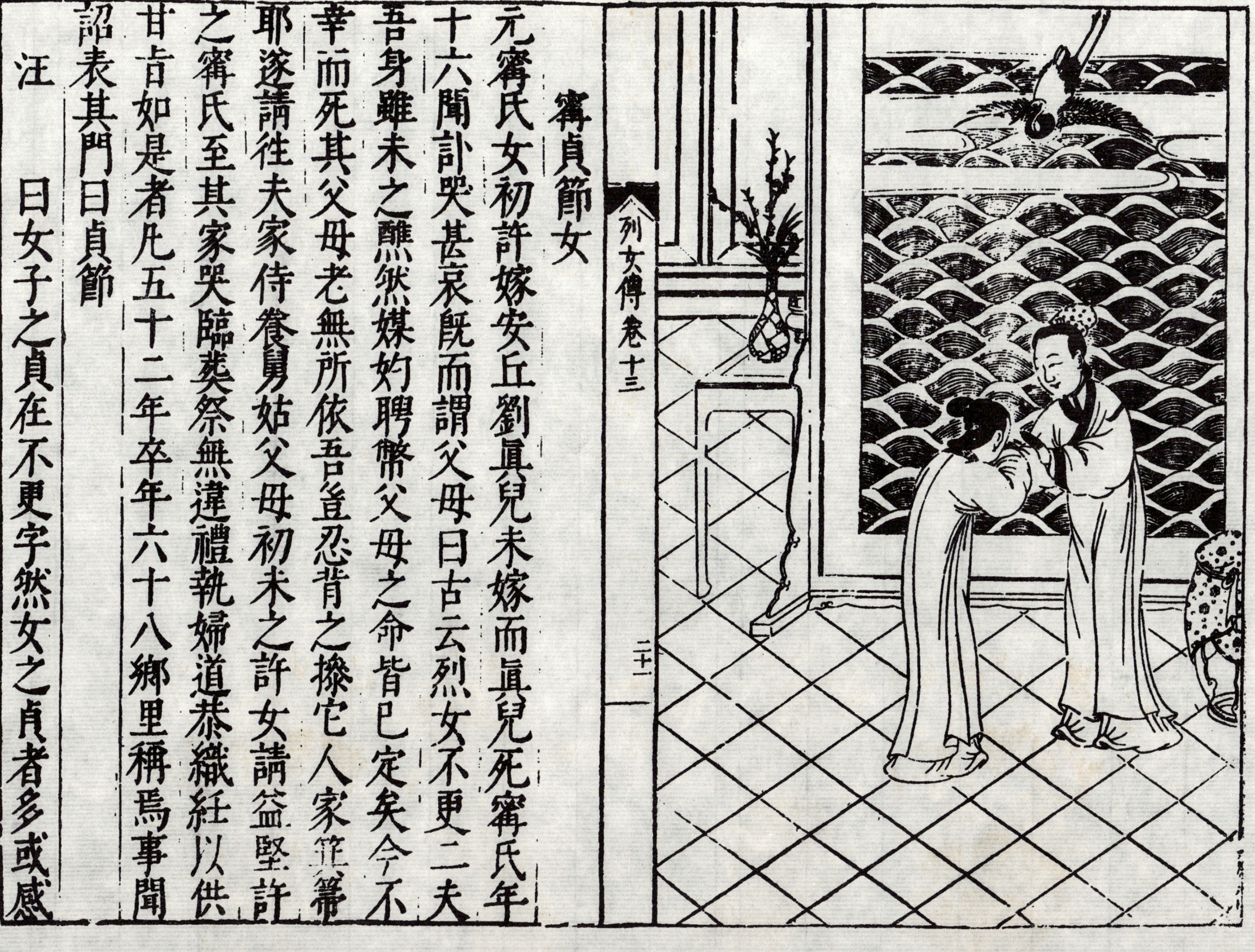

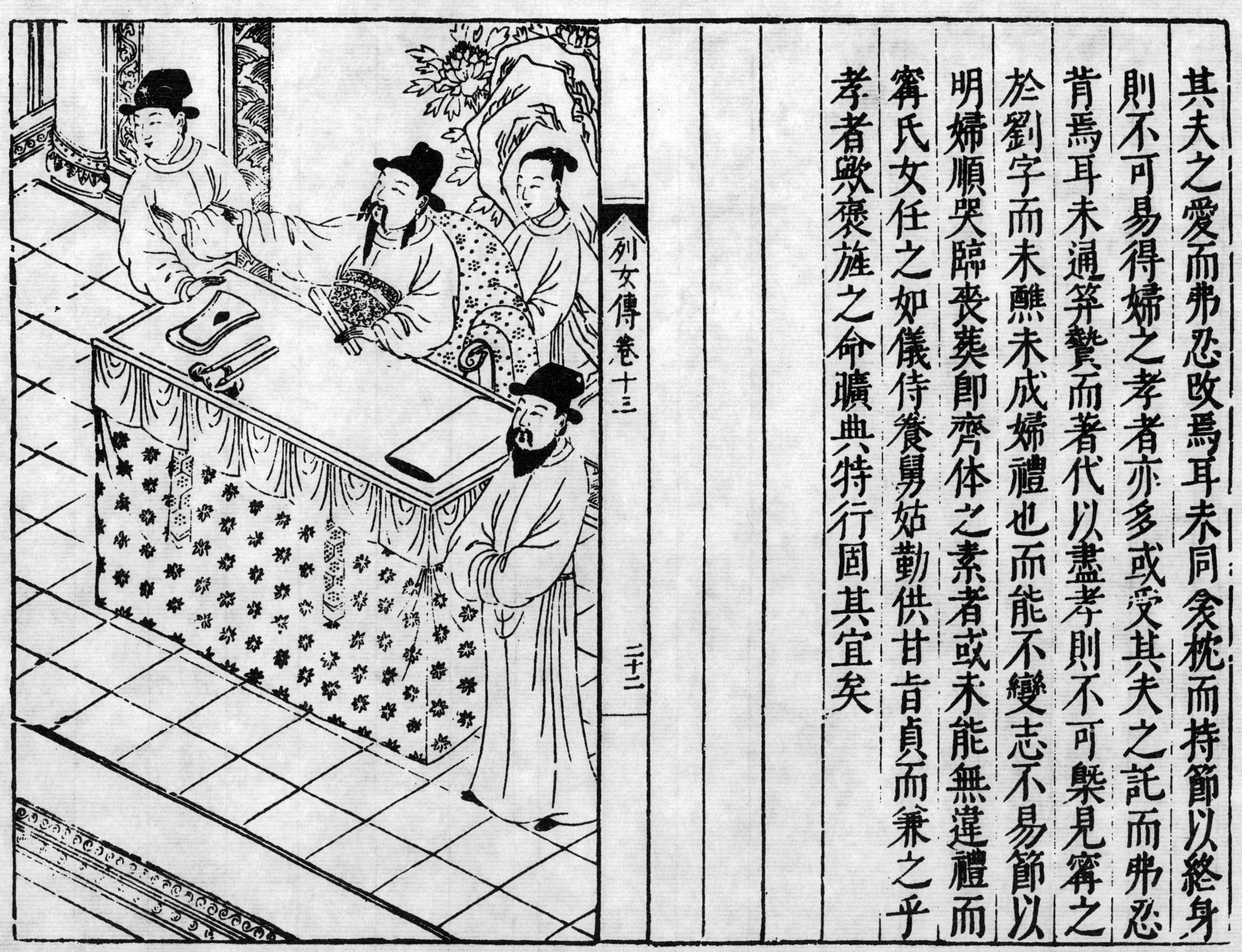

其夫之愛而弗忍改焉耳未同衾枕而持節以終身則不可易得婦之孝者亦多或受其夫之託而弗忍背焉耳未通筓贊而著代以盡孝則不可槩見竇之於劉氏字而未醮未成婦禮也而能不變志不易節以明婦順哭踴喪葬即齊体之素者或未能無違禮而竇氏女任之如儀侍養舅姑勤供甘旨貞而兼之孝者歟褒旌之命曠典八特行固其宜矣

慈義柴氏

元秦閏夫繼室柴氏生一子與前妻子俱幼閏夫死屬柴以二子柴氏鞠之無異至正中賊詞連柴氏長子當誅柴氏引次子詣官泣訴曰往從惡者次子非長子也次子曰我之罪可加於兄乎鞠之他囚始得其情官義之為疑次子非柴所出訊之其母之言不易其言官反詰次子曰我之罪可加於兄乎次子曰婦執義不忘其夫之命子趨死能成其母之志此天理人情之至也遂併二子釋之旌其門

汪曰列國時齊有義繼母魏有慈芒母輝映一時照耀千古至今讀其傳猶使人泣涕嗚咽感奮不

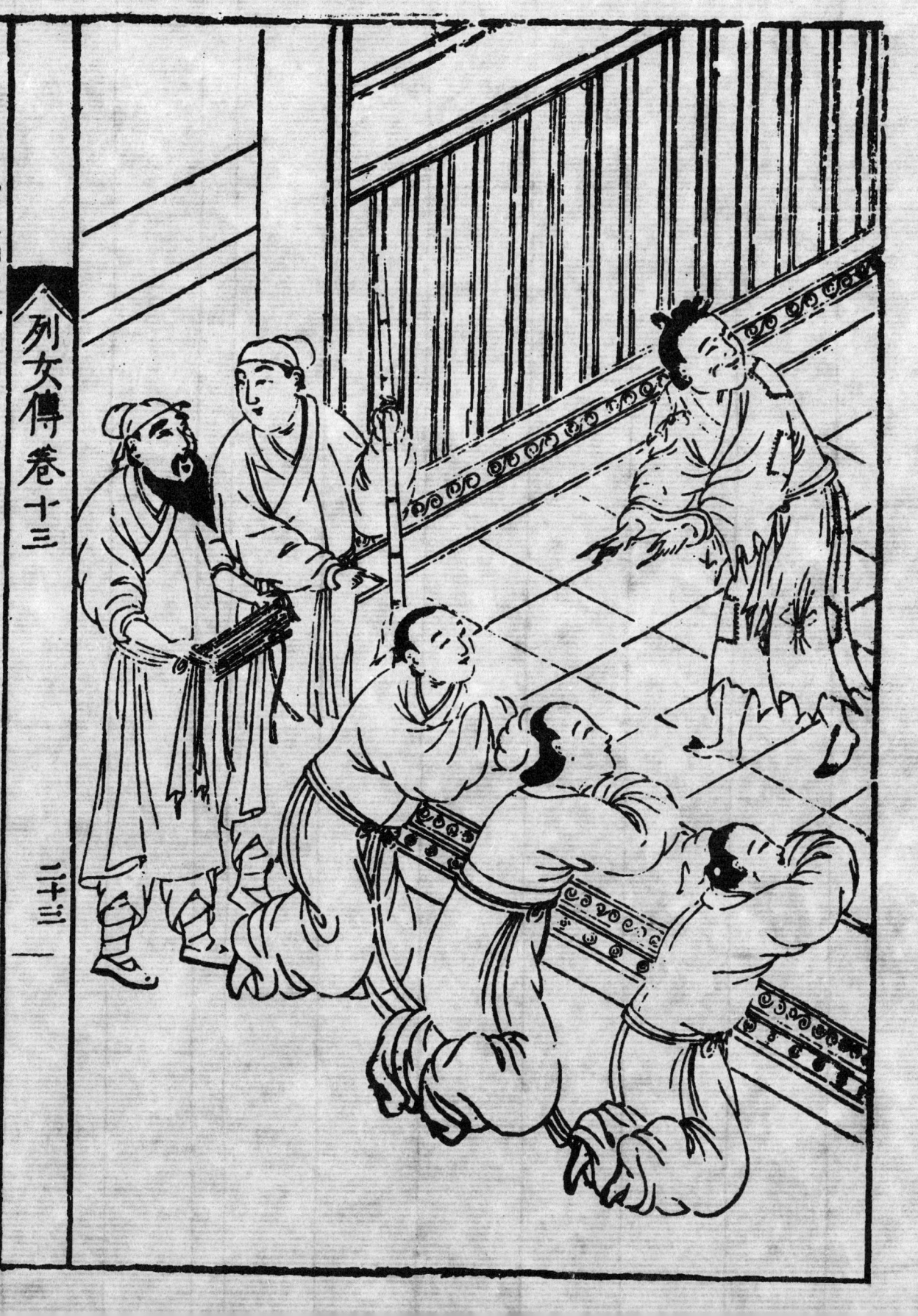

能已烈在當世者乎寥寥千世貌爲寡儔乃至元
代獲見柴氏之賢按其事據其詞原其意有齊母之
義有芒母之慈卽二母復生無能相尚矣次子復以
孝成厥志母仁子義雖刻木爲吏亦宜動情釋其罪
旌其門不爲過也

程氏妯娌

元歙縣塢田程氏妯娌曰鄭氏呂氏素柔順協一至正十四年十二月官軍再復郡城賊遁郡西巖寺樹柵團衆力守號日老砦明年正月官軍夜襲之比曉砦垂破而後軍不至老砦民居倉皇遁逸不能遠鄭呂匿里之王鎮橋呂姿貌白晳負二歲兒敗卒居之呂與見大哭伏地不前卒欲挾去鄭匍匐救拒不從吕口從我則生不從則死吕且哭且罵輒卒怒斬之顧呂曰汝從我則官軍不能殺我又殺我娘姆我寧死不從汝乎卒揮刃吕猶抱其兒復大罵謂賊止殺我無

殺我兒卒怒斬之呂死猶舉手若抱其見者乃投
刃去見無恙呂名勝第年三十六鄭名春年四十二

列女傳卷十三

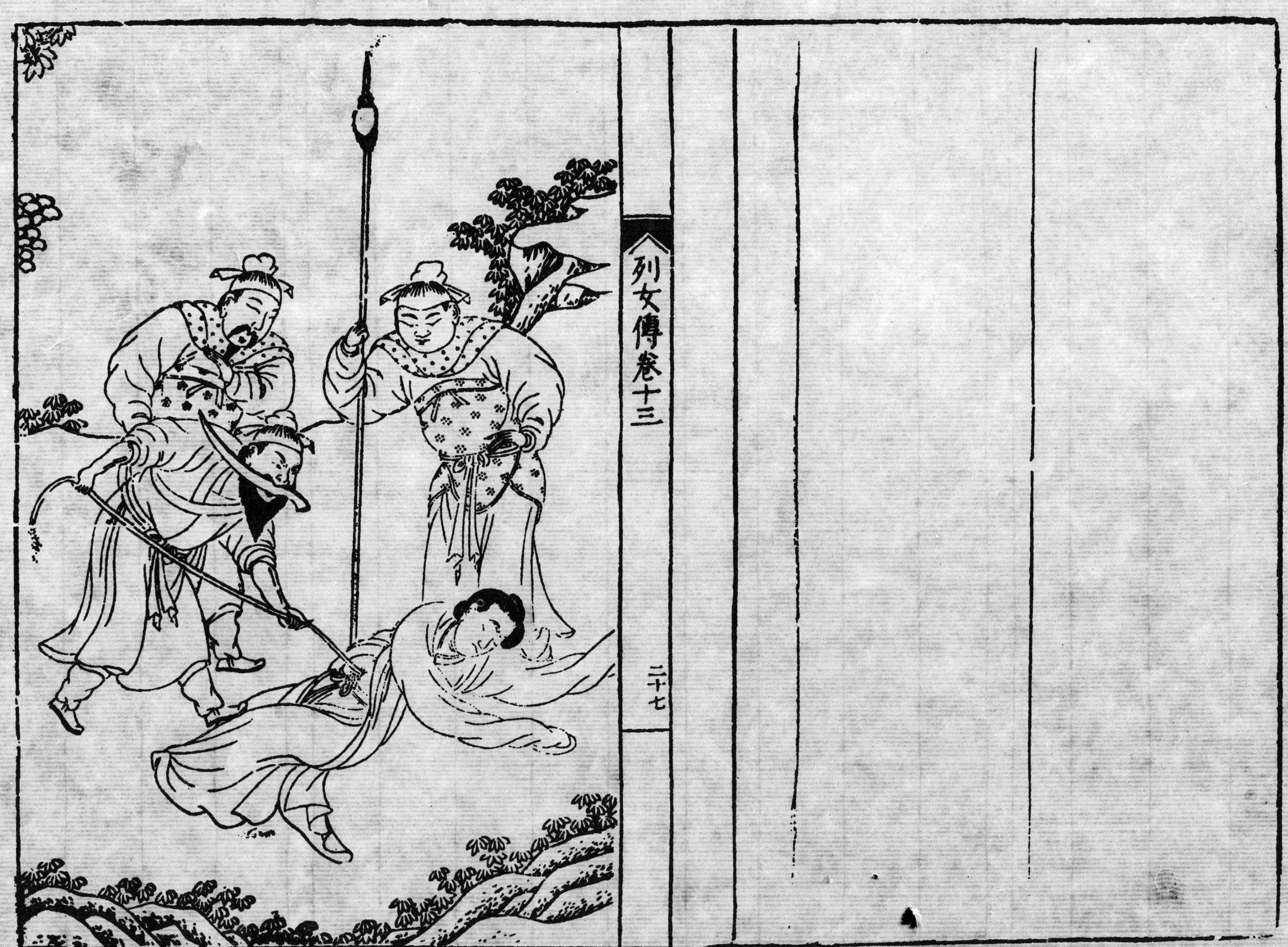

周氏婦

元周氏婦毛氏色美至正十五年隨其夫避亂鄦鸞山中為賊所得脅之曰從我多與爾金否則殺汝毛氏曰寧剖我心不願汝金賊以刀磨其身毛氏大罵曰碎屑賊汝碎則臭我碎則香賊怒剖其腸而去

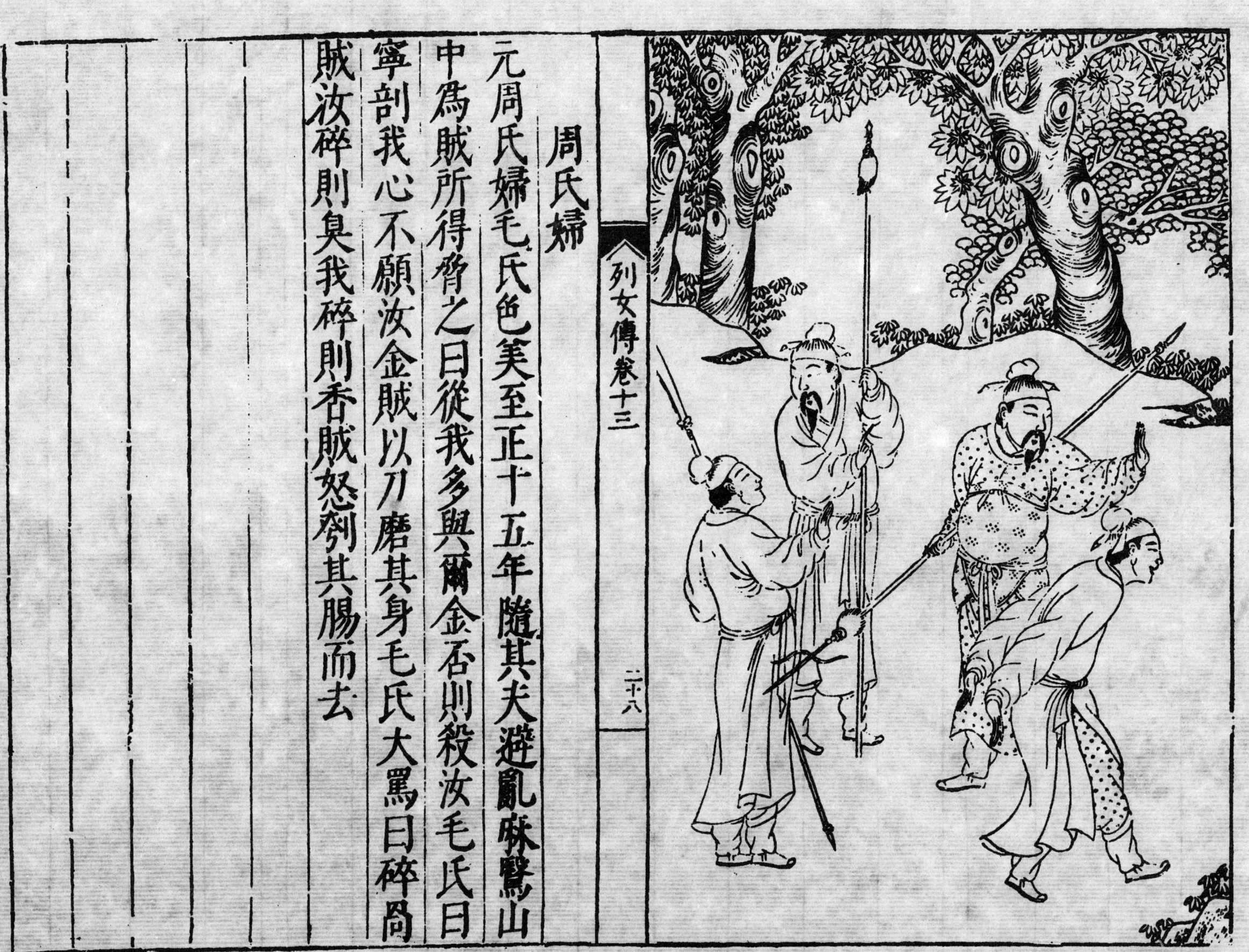

王防妻

貞婦黃淑建寧進士王防之妻也淑事舅姑以孝謹稱與防對如賓客防尤賴其內助焉後防為泗州戶曹以疾卒黃挈柩歸未幾母又卒號痛幾絕服除親戚議改適盧陵令黃誓不改節詠竹詩以見志其詩曰勁直忠臣節孤高烈女心四時同一色霜雪不能侵竟憂鬱而死臨終囑其妾以藁置柩中以殉龔君子詠其詩而取其貞為孟軻氏曰以順為正黃淑其得之也

汪曰士窮見節義世亂識忠臣女猶士也烈女之心猶忠臣也忠臣恥事二君烈女恥事二夫也者

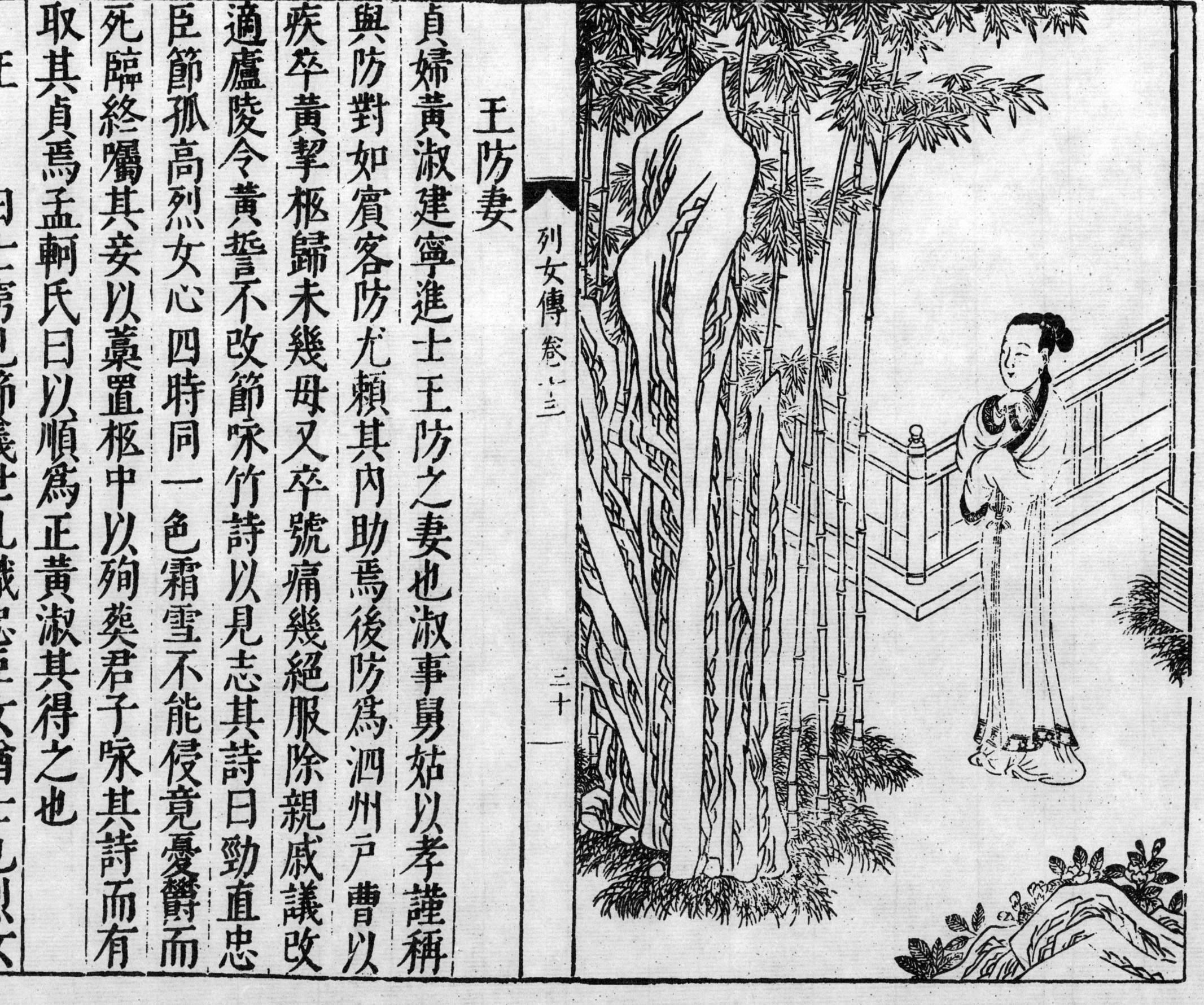

列女傳卷十三

三十一

黃淑之配王防也防既賴其內助生也相敬如嚴賓
死也相棄如芻狗淑忍乎哉故借竹以詠志卒不改
節以全其貞視古烈女人有古今心寧有真僞行寧
有淳澆乎特表之以風時俾與古先娘媲美

龍游何氏

何氏衢州龍游縣儒家婦至正間為亂兵所掠裂帛題詩云妾長朱門十九春豈期今逐虜囚奔殺身無補君王事一死節難酬夫壻恩江靜從教沉溺体月明誰與吊歸魂只愁父母難相見願與來生作子孫遂投江而死

列女傳卷十三

黃門五節

元黃仲起妻朱氏至正十六年張士誠寇杭州朱氏與女居臨安奴舍皇報賊至朱氏曰我別無求惟一死也俄而賊驅諸婦至其家指朱氏母子曰為我看守日暮當至也朱氏聞之懼受辱遂與女俱縊死妾馮氏歎曰我生何為亦自縊死繼而仲起弟婦蔡氏抱子玄童與乳母皆自縊及暮賊至見諸屍滿室但掠其家財而去汪曰張士誠乘亂攘吳稱王不以此時施仁義興弔伐之師而竊然子女玉帛下與草寇共旦夕之欲其何能為仲起之家閨門死節士誠獨不內愧

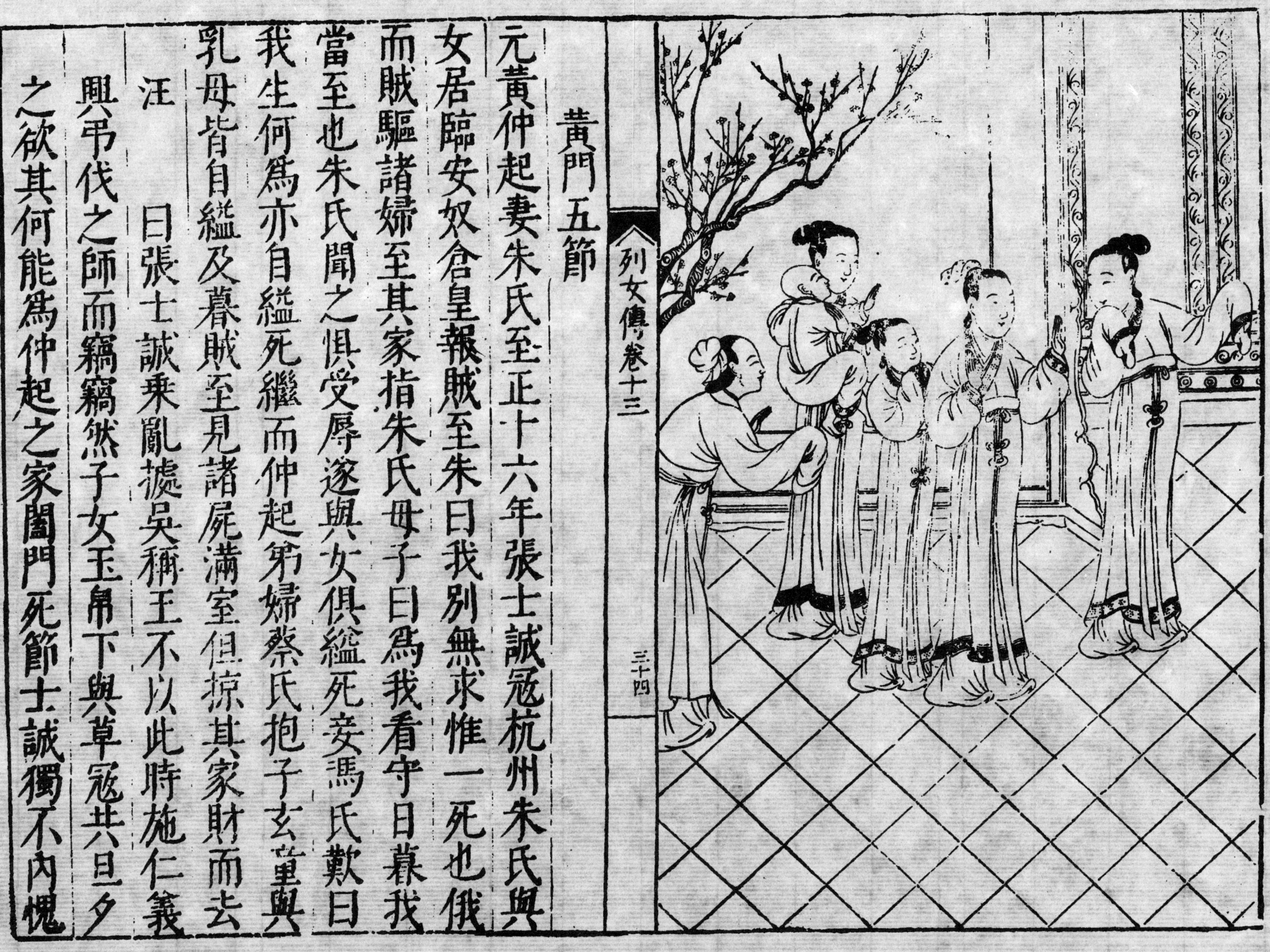

而猶掠其家貲可謂不仁之甚者矣朱蔡而下六人皆以自經弗辱而大經賴以扶也可嘉哉

劉翠哥

元李仲義妻劉氏名翠哥至正二十年房山縣大飢平章哈剌不花兵乏食執仲義欲烹之劉氏聞之遍往泣伏地告曰所執者吾夫也乞憫之貧其生吾家有醬一甕米一十五升窖于地中可掘取之以代吾夫兵不從劉氏曰吾夫以辛勤瘦小不可食吾聞婦人肥黑者肉美吾肥且黑願就烹以代夫兵遂釋其夫而烹劉氏聞者皆泣

列女傳卷十三

三十七

胡妙端

元胡氏妙端嵊縣人適同邑祝氏子遇亂為苗獠所虜義不受辱乘間齧指血題詩壁上赴水而死時至正二十年庚子三月二十四日也其詩曰弱質空懷漆室憂搜山千騎入深幽旌旗影亂天同慘金皷聲摇鬼亦愁父母劬勞何日報夫妻恩愛幾時休九泉有路還歸去那箇雲邊是越州君子謂胡妙端為能全節論語云不降其志不辱其身此之謂也

列女傳卷十三

三九

大同劉宜

元劉氏宜大同人至正二十八年戊申秋與姑華氏俱為河南軍帥所掠苦被驅迫華謂劉曰汝芳年奈何日有死耳華曰刃無刀繩無索奈何劉曰當激賊怒以就死耳遂相與大罵遇害劉時年二十一嘗賦庭栢詩云羣卉枯落時挺節成孤秀歲寒心不在退年壽蓋以自况卒如其言

列女傳卷十三

四十二

柳氏女

元柳氏女許嫁王野未成婚而野卒柳哭之甚哀誓不再嫁其兄將奪其志柳氏日妾與王郎雖未成婚而夫婦之禮已定矣縱凍餓死豈有他志哉後寢疾不宵服藥日二十六而寡今已逾年半百得死此疾幸矣遂

注 日禮始諸男女聖人防其欲之蕩也故制禮以節之然而共牢合卺之禮未行猶未成為夫婦也

貞女則以盟之既訂不背其盟故不變其志而守節以終身全貞以待死若柳氏女然其亦禮以義起焉逾於禮而為苦節之貞乎世之叛盟棄誓要質之以

鬼神而猶甘於變詐反覆其有靦顏於斯女多矣

列女傳卷十三

四十三

陳淑真

元陳淑真富州陳壁之女也從父避亂移家隆興淑真七歲能詞詩鼓琴至正十八年陳友諒冦隆興淑真見鄰姬倉皇來告乃取琴共廡下彈之曲終泫然流涕曰吾絕絃于斯乎父母惶而問之淑眞曰城陷必遭辱不如早死明日賊至其居臨東湖遂溺為水淺不死賊抽矢脅之上忻淑真不從賊射殺之

汪曰蔡琰失節而范蔚宗私置其傳於列女盖非謂其才敏能賦詩能辨琴而欲以斯自多於特自炫於後也乎愚謂胡笳十八拍之鳴何如陳淑

真媊下絕經一曲淑真以偽漢犯城不甘自辱期
死以待賊身與東湖並清而節與嚼矢齊響死猶生
也世之女婦設不幸而遇難窒為淑真母為蔡琰

列女傳卷十三

四十五

列女傳十三卷終

列女傳卷十四

一 仇英實甫繪圖

國朝太祖孝慈昭憲至仁文德承天順聖高皇后馬氏
其先自宋太保默家于宿州閔子鄉新豐里世豪里中
父馬公性剛直愛人喜施賙人之急如將不及母鄭氏
早卒后幼父素與定遠人郭子興為刎頸之交遂以后
託其家父卒子興育后同巳女后自少貞靜端一孝敬
慈惠聰明出人意表尤好詩書既笄嬪于太祖聖神文
武欽明啟運俊德成功統天大孝高皇帝誠敬感乎內
外咸饗之值歲大歉后從帝在軍營自忍饑懷糗餌脯
脩供帝未嘗乏絕造次顛沛恪遵婦道帝每有識記書
札輒命后藏之倉卒取視后即於裹中出而進之未嘗

脫誤帝焚香祝天願天命早有所付毋苦天下生民后
謂帝曰方今豪傑並爭雖未知天命所歸以妾觀之惟
以不殺人爲本願者扶之危者救之收集人心人心所
歸即天命所在彼縱殺掠以失人心天之所惡雖其身
亦難保也帝言深合我意明日胃雨歸語后曰昨
聞爾言往來方寸間不能忘有一卒違令忽與婦人俱
詰之不能隱吐實云掠得之我告之曰今日用兵所以
禁亂若寡人之妻孤人之子適以生亂不即舍之吾必
戮爾此卒感悟遂即舍之由爾之言也后曰用心如此
何憂人心之不歸乎后初未有子撫育帝兄子文正妳
子李文忠及沐英等數人愛如已出後太子諸王生恩
無替焉帝師師渡江后亦率諸將士妻妾繼至太平及
居建康時吳漢接境戰無虛日親率妾媵完緝衣襲助
給將士夜分不寐時左右帝規畫動合事機洪武元
年春正月帝即位冊爲皇后因謂侍臣曰昔漢光武勞
馮異曰倉卒蕪蔞亭豆粥滹沱河麥飯厚意久不報君
臣之間始終保全朕念皇后起布衣同甘苦嘗從朕在
軍倉卒自忍饑餓懷糗餌食朕比之豆粥麥飯其困尤
甚昔唐太宗長孫皇后當隱太子構隙之際內能盡孝
謹承諸妃消釋嫌猜朕數爲郭氏所疑朕徑情不恤將

士或以服用為獻后先獻郭氏慰悅其意及欲危朕后
輒為彌縫卒免於患殆又難於長孫皇后者朕或因服
御詰怒小過輒免於殆又難於長孫皇后者朕或因服
然家之良妻猶國之良相盖忘之罷朝因以語后后
曰妾聞夫婦相保易君臣相保難陛下既不忘妾於貧
賤願無忘羣臣百姓於艱難且妾安敢比長孫皇后賢
但願陛下以堯舜為法后既正位中宮益自勤勵督
宮妾治女工夙夜寤寐無時豫怠勤帝親賢務學隨事
幾諫講求古訓諭告六宮孜孜不倦一日集女史清江
范孺人等問曰自漢唐以來何后最賢家法何代最正
對曰惟趙宋諸后多賢家法最正后於是命女史錄其
家法賢行每令誦而聽之日不徒為吾今日法子孫帝
王后妃皆當省覽此可以為萬世法也或曰宋朝過於
仁厚后曰過於仁厚不猶愈於刻薄乎吾子孫苟能以
仁厚為本至於三代不難矣仁厚雖過何害於人之國
哉帝嘗謂后曰君者百責所萃一夫不得其所君之責
也后即起拜曰妾聞古人有云一夫失所時予之辜一
民饑曰我饑一民寒之今陛下之言即古人
之心也致謹於聖心加惠於窮民天下受其福妾亦與
有榮焉又嘗從容告帝曰人主雖有明聖之資不能獨

理天下必擇賢以圖治然世代愈降人無全材陛下於人材固能各隨其所短長而用之然尤宜赦小過以全其人帝喜稱善一日聞得元府庫輸其貨寳至京師問帝曰得元府庫何物帝曰寳貨耳后曰元氏有此寳何以不能守而失之盖貨財非可寳抑帝王自有寳也帝曰皇后之意朕知之矣但謂以得賢爲寳耳后即拜謝曰誠如聖言妾每見人家産業厚則驕至時命順則逸生家國不同其所此乃人之常情所當深戒妾與陛下同處窮約今富貴於此恒恐驕縱生於奢侈危亡起於忽徵故世傳聲色爲喪國斧斤珠玉爲蕩心酖毒誠哉是言但得賢才朝夕啓沃共保天下即大寳也顯名萬世即大寳也而豈在於物乎帝曰善常侍坐乾清宮語及窮約時事帝曰吾與爾跋涉艱難備嘗辛苦今日化家爲國無心所得上感天地之德祖宗之恩然亦爾内助之功也后曰陛下一念救民之心格于皇天天命眷之祖宗祐之妾何力之有但願陛下不忘於窮約之日妾亦不忘相從於患難而謹飭於朝夕帝御膳后躬自省視宮人請曰宮中人衆無煩聖體后曰吾固知宮中有人但婦人之事夫不可不謹上進不可不蠲潔脫有不至汝輩受責吾心豈安吾所

列女傳卷十四

五

以敬上而不敢忽一以保汝輩免於責也
登謂無人耶宮人聞之莫不感悅后聞女史論西漢竇
太后好黃老顧而問曰黃老何如女史荅曰清靜無為
為本若絕仁棄義民復孝慈是也后曰不然孝慈乃為治之本乃
義事也詎有絕仁義而為孝慈哉卽仁義乃為治之本乃
曰絕之棄之非理也后令誦小學書注意聽之旣而奏
曰小學書言易曉事易行於人道無所不備眞聖人之
教法而表章之帝曰吾已令親王駙馬太學生咸講
讀之矣后嘗聞元世祖后煑貪故弓絃事亦命練之織
為裀祠以惠孤老每製衣裳餘帛繒為巾褥曰身處富
貴當為天地惜物暴殄天物古人深戒也織工治絲有
荒穢棄遺者亦俾緝而織之以賜諸王妃公主謂曰生
長富貴當知蠶桑之不易此雖荒穢棄遺在民間猶為
難得故織以示汝不可不知也平居服澣濯之衣不喜
侈麗余祠雖樊不忍易有言於后曰享天下之貴至富
何庸惜此后曰吾聞古之后妃皆以富而能儉貴而能
勤見稱於載籍盖奢侈之心易萌崇高之位難處不可
忘者勤儉不可恃者富貴也勤儉之心一移禍福之應
響至每念及此自不敢有忽易之心耳宮人有過帝怒
之后亦怒命左右執付宮正司議罪帝怒解問后曰鬻

不自責罰付之宮正司何也后曰妾聞賞罰惟公足以
服人故不以喜而加賞不以怒而加刑喜怒之際而行
賞罰有偏重人人議其私付之宮正司則當斟酌其輕
重矣治天下者亦登能人人自賞罰哉有司者論之耳
帝曰爾亦怒之何也后曰當陛下怒時遽自罰之非惟
宮人得重責陛下怒中亦損和之氣故妾之怒者所以解
陛下之怒也帝喜后以不逮事舅姑為恨見帝追慕悲
傷亦為之流涕晨夕禪翟從帝拜謁奉先殿每當祭躬
治膳羞務盡誠敬接妃嬪以下有恩被寵顧有子者待
之加厚語衆王妃公主曰無功受福造物所惡吾與若
屬被金繡笑飲食終日無所為當勤女工以報造物者
太子諸王雖愛之甚篤勉令務學諄切懇至嘗曰汝父
尊臨萬國身致太平亦由學以聚之爾小子當思繼繼
繩繩以不辱所生又曰吾聞女史言鄧禹為將不妄殺
人故其女為后吾衆世忠厚至吾父雖無公之功然平
生急於義今日為后非偶然也汝輩異日有人民社禝
之寄尤必積累忠厚乃可長世切不可恃而不務德
謂事有偶然也汝切識之諸王或以衣服器皿相尚者
后曰唐堯虞舜茅茨土階夏禹惡衣服汝父服汝父儉
朴尤惡奢麗日夜憂勤以治天下汝輩無功錦衣玉食

猶欲以服御相加何志氣不同如是乎惟當親師取友
講論聖賢之學開明心志自無此氣習也后慈以接下
親戚勳舊之家無不得其懽心命婦入朝不以尊貴臨
之延接如家人禮遇如水旱歲凶進食必間設麥飯野蔬
帝因告以賑邮之事后日妾聞水旱無時無之賑邮之
有方不如蓄積之先備卒不幸有九年之水七年之旱
將何法以賑之帝深以為然嘗為帝言施恩欲溥徧然
亦有等差泉庶日給固有艱難百官家在京者其鄉里
遠近不同家貧富不異而俸入有限慮或不給艱難必
甚遇暑雨祁寒輒形於嗟歎帝感其意每遣存問周給
之近臣及諸奏事官朝罷會食廷中后命中官取其飲
食親嘗之滋味凉薄不旨奏帝日朝廷用天祿以養天
下之賢故自奉欲其薄養賢欲其豐今之典大亨者不
能輯其人惟奉上者甘旨羣臣飲食皆不得其味豈
陛下養賢之意乎上日飲食之事朕不經心將謂羣臣
皆得甘旨豈意所司自分厚薄想羣臣欲言又難於啟
齒事雖甚微所係亦大皇后今日不言朕登知其如此
亟召光祿卿徐興祖等切責之興祖等皆慚服帝嘗臨
太學祀先師孔子還后問日太學生幾何帝日數千又
問悉有家乎亦多有之后日善理天下者以賢才為
〈列女傳卷十四〉
八

本今人才衆多深足爲喜但生員廩食於太學而妻子無所仰給彼寧無所累於心乎帝即命月賜糧給其家以爲常嘗謂帝曰事幾得失本君心之邪正天下安危係民情之苦樂又曰法屢更必弊法弊則姦生民敷擾必困民情困則亂生帝皆命女史書之后得疾不安以語羣臣羣臣請禱祠山川徧求名醫后聞謂帝曰妾平生無疾今一旦得疾如此自度不能起死生有命禱祠求醫何益之有及疾亟帝問曰爾有所言惟感天地祖宗無忘布衣而已帝后曰陛下與妾起布衣今陛下爲億兆主妾爲億兆母尊榮至矣尚何言惟感天地祖宗無忘布衣而已帝復問之后曰陛下當求賢納諫明政教以致雍熙教育諸子使進德盛業帝曰吾已知之但老身何以爲懷后復曰死生命也願陛下愼終如始使子孫皆賢臣民得所妾雖死如生也遂崩年五十一洪武壬戌八月壬戌也帝慟哭終身不復立后帝嘗罷朝內臣女史更進奏事不已帝曰皇后在吾豈有此煩耶后在時內政一不以煩帝從容甚適故不勝哀悼焉是歲九月庚午葬鍾山孝陵諡曰孝慈皇后永樂元年六月丁巳加上尊號孝慈昭憲至仁文德承天順聖高皇后

列女傳卷十四

九

列女傳卷十四

十一

誠孝張后

誠孝張后者姓張氏仁祖昭皇帝之后也后性端雅敏達宮人靡不敬憚之事仁廟極嚴謹宣廟握樞后高拱深宮雖于論列有所獻替而卒未始干預外朝及宣廟實天主少國疑浮言藉藉有迎立長君之說時有二楊在朝然非后則無以主其是英廟既立凡詔令及朝廷大政必白于后然後行后即令付閣下議每數日必遣中官至閣問連日曾有何事來商確卽以帖開某日中官某以幾事來議如此施行后乃以所自驗之時有不律或政出王振自斷不付閣下議者必召振詰責

之一日御便殿欲誅振趯以英廟及諸大臣
請而止宮中一切玩好之物不急之務悉罷去故正
統初數年天下休息皆后之力君子謂其爲女中堯舜
信與維周之時九人治外邑姜治内此之謂也

列女傳卷十四　十二

列女傳卷十四

十三

鄖王郭妃

國朝鄖王棟洪武二十四年封安陸六年卒妃郭氏武定侯郭英之女王卒無子止有四女踰月妃痛哭曰賢王舍我去我寡婦也無子尚誰恃于是對鏡寫容付宮人又痛哭曰候吾諸女長與之令識母容也遂自經卒君子美郭妃之烈詩云死則同穴此之謂也

寧王婁妃

寧王妃者姓婁氏寧王宸濠之妃也妃性敏達事至
以埋度之輒先知其成敗侍宸濠每盡言規諫時武廟喜
遊畋宸濠內結中貴人及諸權要一日珠玉錦帛陳
內庭妃請其用濠實指某人妃跪諫曰賄賂公行非福
也願千歲急止之濠不聽竟有異謀養亡命造兵器
聞之大駭會召燕陽別院妃手不及杯濠怪問之妃
泣曰妾聞有德者王無德者亡又聞兵不無名事故不
成今千歲覬覦神器實不德矣雖盛師旅利兵戈事何
所成妾恐陽春之樂不能常保反遺後悔乞千歲熟思

焉濠不悅爲之罷飲後襃敗鄘陽妃投水死濠就擒檻
車北上哭謂守者曰昔紂用婦言而亡天下我不用婦
言而亡家國悔恨何及蓋襃妃先知宸濠之必敗君子
謂其爲知廢傳曰國家將亡必有妖孽不善必先知之
襃妃之謂也

列女傳卷十四

花雲之妻

花雲妻者郜氏之女也郜賦性剛烈識理道每對雲語及王事則曰報國為忠語及諸將則曰不妄殺為良識者重之雲以院判守太平偽漢陳友諒攻其城城中之食士馬俱備德城遂陷雲乃被執罵賊至死不輟郜時抱其兒泣謂家人曰城且破吾夫必死吾亦必不獨生然不可使花氏無後嬰兒在若等善撫育之聞雲就縛悲慟哽咽以求死家人止之不及遂赴水死焉君子謂花雲之妻烈而有義而深明無後之為大也詩云德音莫違及爾同死

此之謂也

列女傳卷十四

列女傳卷十四

王良妻

國朝王良祥符人歷官刑部侍郎建文遜位大慟詔召良良謂妻曰我分應死未知所以處汝耳妻曰我何難君為男子乃為婦人謀乎遂抱其子欷歔如廁置子池旁自投池死良斂畢令妾抱幼子匿而自焚君子美王良夫婦之忠烈孔子曰有殺身以成仁此之謂也

列女傳卷十四

二十三

儲福妻

國朝建文末燕山衛籍儲福無錫人靖難後不食死毋韓氏妻范氏葬之范年二十有姿色居貧奉姑甚謹每哭其夫不令姑聞官有聞其寡者欲委禽焉既而聞其事曰此節孝婦也安忍犯之一日范往澗水邊浣衣見其旁草生若蓆草因取之織蓆養姑姑年七十餘卒營葬為廬于墓范年八十餘卒蓆草遂不生土人義之卽其廬為庵使尼居之名孝庵

列女傳卷十四

屠義英妻

國朝寧國屠義英之妻賦性貞烈幼時許嫁屠義英義英未第家甚貧會里豪有事女家見女有色強納聘焉女父辭已字屠氏豪以勢壓之必欲昏乃已父謂豪欲得吾女當先令屠氏無爭豪備禮謂屠之故且恃其勢弗能與爭也屠以家暮富厚而厭貧賤遂受其禮弗與競女意屠必有言而屠竟默默乃以死自誓豪卜日親逆女涕泣弗肯就車父若母強之女令與豪訣曰妾本屠氏婦未親見屠郎之必棄妾也今月之事道必經屠氏願至屠氏門一面屠郎彼言聽妾改從乃敢侍

列女傳卷十四

忠愍淑人

國朝汪淑人出芝黃程氏謚忠愍贈光祿卿汪一中妻也一中任江西按察司副使淑人從會閩廣流賊入江西吉安告急忠愍勒兵禦賊戰死之計聞淑人輒投井中求死保母從之井奉淑人出井中泣諫曰主不幸死長郎君遠在太學諸幼方襁褓其誰歸主喪必欲相從何汲汲也淑人乃強起治喪事日進米不盡一合匍匐奉夫喪歸至之日遂不食長子子婦奉饘粥長跪請曰祖母在春秋高何忍見倍母縱棄子若婦謂諸孤何人徐曰孺子長矣且適也上事祖母下拊庶尊孺子任

之卽母不幸以疾病終孺子惡能以此留母且而父死
國而母死家臣道妻道等耳卒不食越五日死有司上
其事詔贈淑人立祠城東從忠愍春秋竝祀
汪曰忠愍公雅言丈夫負七尺軀直以狗國家
報知遇耳及公出整江西兵備値流賊之亂蓋當嘉
靖辛酉年時巡檢劉茂力戰死公帥將吏祭之曰兩
職抱關猶然死疆事吾待罪方面不滅賊吾何獨生
至是公果死難不忘平生之言襄周節愍死華林賊
公後節愍五十年同地同官同以閏五月廿六日死
節愍有子忠愍有妻其狗難相從又同也奇哉

王裕妻

九江周氏之女副使王裕之妻也裕由進士歷任廣西憲副以酒醉餘致死指揮官罪擬絞周為上書代死其書曰臣夫叨由進士擢任廣西按察司副使分巡嶺南道因在途酒醉官軍迎接太遲將不合本衛指揮用拳腳踢致死鎮守廣西都督朱效將夫黎提到官審奏情問擬殺死軍職絞罪加緣見發廣西按察司獄奏請取決臣思夫之所犯情真罪當別無異詞但念夫父王寓夫母裴氏別無子女所生臣夫劬勞乳哺歡愛無加夫年十二初進儒學年十六俊倅食糧十七歲鄉試

中式卽第黃甲觀政刑部一十九歲欽差浙江監察御史奏准省囬娶臣爲妻帶臣赴京臨行時父母叮嚀懇切謂父母養其身朋友長其志不可受賕以玷名節深戒暴怒以免禍危至欽差直隷清理軍伍到任三年改陞斯職緣今夫父見年七十四歲夫母七十二歲衰老在堂眼見壯子顯被刑戮哀痛悲號必至傾喪臣雖送終守制然亦無後爲大不孝矣臣思已之父母生男五人生女六人臣居女之末小古云出嫁從夫情願代受極刑救夫還鄉庶得保父母餘年上哀其情詞愴楚赦裕之罪俾其歸養君子謂周孝而箋詩云裳亂旣平

旣安且寧此之謂也

汪 曰王監司可謂不自愛者矣父母止一子而才且以靑年驟歷華貫鄕人鮮不謂榮乃以祖宗餘蔭父母遺體而屑越若玆酗酒殺人觸法扞罔死不足惜其謂二親何幸有能婦冐死上書得完首領夫九重嚴邃匪若春秋戰國之列侯可抵掌而譚也罪大情眞匪若唐用服器之非辜可審實而白也此其情其事類晉弓丁之妻而所値之勢有難焉者卽同類而共稱之爲羞勝矣

列女傳卷十四

三十三

李妙緣

妙緣者李日亮之女林坯之妻也坯初授蕪湖令才絀謫丞榆林驛以慢親王罪擬死臨決妙緣詣闕上書願以身代書曰朝廷者根本也刑賞者法度也朝廷尊正法度嚴明而天下不治者未之有也且君有難臣不救之不忠父有難子不救之不孝夫有難妻不救之不義君為臣綱父為子綱夫為妻綱若三綱不正縱區區生於閭浮真犬馬之不如也臣禮部侍郎李日亮之女嫁林坯為妻有九年矣夫之祖林彌任副都御史因諫太宗皇帝遷都幽燕忤旨為民後陞吏部尚書

貴州御史又因諫忤旨爲民得全首領以終天年臣之夫幼讀詩書守持法理除授蕪湖縣知縣爲因考察降榆林驛丞舊年四月迎接親王缺少夫馬刑得死罪夫之母乃東閣周敬之女也今以足疾目昏寸步不能移復念夫年三十有二尚未有子妾年二十有八雖死何如伏乞將妾斬首懸街號令天下放夫回籍養親上可以延姑之殘喘下可以衍夫之蟻嗣臣死九泉不任感戴朝廷可其奏又令法司鞫其敎唆代寫之獎及至御街前得其親書奏遂免妃罪仍復蕪湖令之職又詔所夫之父

嘗分每月給米十石以貧妙緣之用君子謂妙緣文而義可與與難詩云言旋言歸復我邦家此之謂也

汪 曰林蕪湖以世家子受室少宗學有淵源獨以才短被譴彼豈敢以甲戟慢親王而抵罪之不顧哉所遇之不幸也李妙緣上疏救夫不避斧鐵卒蒙聖恩赦夫之罪復夫之職因禍而爲福轉敗而爲功無乘於其父有助於其夫女流若茲宜亦不可多得也已

列女傳卷十四

三十六

李妙惠

李妙惠者士人盧穿妻也盧下禮闈第隱讀西山寺中絕音耗成化閒有同名者死京中鄉人誤傳盧死父母信之憐惠貧寡欲奪其志於是江西鹽商謝啟聘之惠自縊者再爲防守者密不得死既受聘強之歸謝至則操節求死啓不能犯置母旁安馴之母亦揚州人惠恃岻葛懇請爲尼母伴許其久可成禮時啓舟先發歸母借惠後舟過金山寺因禮醮惠題壁云一自當年折鳳凰至今魚鴈兩茫茫蓋棺不作橫金婦入地還從折桂郎彭澤曉煙歸宿夢瀟湘夜雨斷愁腸新詩謾

寫金山寺高掛雲帆過豫章後署曰揚州盧案之妻李氏
題盧後登第承命往江西修憲廟實錄至家則盧室
矣項遊金山見其詩徑抵豫章得徐方伯差隷歌其
詩於各鹽船下遂知其在謝接致公館歡會如初謝商
一吁嘆曰貞婦也乃置之君子謂李為貞而有守
汪 曰李妙惠之復合亦甚奇矣彼其隱忍不卽
死者誠心知盧之未亡也故題詩金山署名於末以
為後會之地卒之天緣有在復作之合得爲夫婦如
初否則以彼潔操貞標當逼嫁時詎弗能剖心以表
情剄頸以見志而必委曲以求自全其有大弗獲已
爲者矣

列女傳卷十四
三十八

列女傳卷十四

三十九

藺節婦

藺氏者藺人之女也國初陳友諒部屬鄧平章陷江西見藺有殊色遂併其嬰兒掠去藺度不得歸乘間乃先殺其嬰兒嚙指血題一律於壁上其詩云涇渭難分濁與清此身不幸厄紅巾孤兒豈忍更他姓烈婦寧甘事二人白刃自揮心似鐵黃泉欲到骨如銀荒村日落虛帝處過客聞之亦慘神書罷自剄而死友諒聞之哀其死而高其節立廟於城之東北隅大書節婦以旌表之君子謂藺之節烈有休光詩曰謂予不信有如皦日此之謂也

汪曰爲漢都九江僭稱帝故自設平章其不識
天命也逞螳斧以當車卒以貫顱受死乃其陷江西
也猶能旌表蘭氏之節則信懿德之好人情之所同
也蘭氏題詩明志伏劍潔身可謂不汙矣寧爲玉碎
不作瓦全其烈烈而死距今巳二百餘年凜凜猶有
生氣死亦何憾哉

列女傳卷十四終